27
Ln 15631.

M. PAGÈS,

PARFUMEUR A BORDEAUX.

OU

L'ART

DE

DE DEVENIR MILLIONNAIRE.

PAR UN FLANEUR.

PRIX : 25 CENTIMES.

Se trouve chez l'Imprimeur et chez MM. GAYET, LAWALLE
et DESCURES, *allées de Tourny*, n.° 15, *libraires.*

A BORDEAUX,

IMPRIMERIE DE J. PELETINGEAS, RUE SAINT-REMI, N.° 23.

M. PAGÈS,

PARFUMEUR A BORDEAUX,

ou

L'ART

de

DEVENIR MILLIONNAIRE.

―――――

Un pauvre artiste nommé Noël, sans argent et sans ouvrage, était un jour à se lamenter dans le cabinet de l'honorable président M. Emérigon, tandis qu'on rasait celui-ci. — Vous ne connaîtriez pas, *Navarre*, quelqu'un qui pourrait faire travailler Monsieur ? C'est le peintre qui est long-temps resté à ma campagne, et dont je vous ai souvent parlé, dit M. Emérigon à son perruquier. — O mon Dieu ! je ne connais que M. Pagès qui pourrait peut-être lui faire décorer son magasin.

Quand M. le président fut rasé, il fit une lettre que Noël, accompagné de Navarre, alla remettre à M. Pagès, parfumeur, demeurant place de la Comédie. Après l'avoir parcourue, l'honorable commerçant, surpris, répond qu'il n'a aucune décoration à faire ; cependant, l'expression convulsive qui altère le visage de l'artiste lorsqu'il entend les paroles de M. Pagès, frappent ce dernier, qui relit la lettre

de M. Emérigon, où il y a un tableau de la misère du porteur. C'est pourquoi, cédant à des considérations d'humanité et de charité, M. Pagès dit au peintre : Eh bien! faites ce que vous voudrez sur cette face de comptoir, mais ne venez que de grand matin, parce que je ne veux pas que mon magasin soit encombré au milieu du jour, de vos ustensiles de peinture. — Je me conformerai à votre volonté, Monsieur, répond respectueusement Noël, et samedi je me rendrai travailler de bonne heure.

En effet, le jour indiqué, il n'y avait encore qu'une faible clarté répandue dans les cieux, lorsque Noël, qui avait passé toute la nuit dans une grande agitation, était depuis long-temps debout. L'artiste inconsidéré avait oublié de prendre le n.° de la maison de M. Pagès, il frappait à toutes les portes dans la rue Mautrec, éveillant et faisant jurer les portiers et les cuisinières qui, montrant au dernier étage des maisons leurs figures refrognées, endormies, et leurs coiffures chiffonnées, lui criaient brusquement : ce n'est pas ici, en refermant avec colère leurs croisées, et maudissant celui qui venait de troubler leur sommeil!.....

Enfin, Noël vit tout à coup apparaître quelqu'un à une petite fenêtre grillée, comme celle d'un couvent, c'était M. Pagès lui-même, qui habite sans faste la plus humble pièce de sa magnifique maison! — Qui donc fait ce bruit, demande l'honorable commerçant? — C'est moi, Monsieur. — Eh! qui vous? — Le peintre, vous savez bien!... Noël était peut-être, depuis 30 ans, le seul homme ayant affaire à M. Pagès, qui eût surpris celui-ci avant son lever; car il est ordinairement le premier éveillé de sa maison; depuis 30 ans, c'est toujours lui qui ouvre son magasin. — Ah! ah! jeune homme, vous êtes matinal. — Il le faut

bien, Monsieur, répond Noël, en ajoutant intérieurement « quand on a faim et soif ».

L'artiste s'assied sur le parquet devant le comptoir qu'il doit décorer; il place près de lui le modeste panier d'osier qui contient ses brosses, ses couleurs et tous ses ustensiles de peinture qui sont sa seule fortune; tout en préparant ses pinceaux et gâchant sa palette, il crée idéalement son tableau : ses lèvres se gonflent, les muscles de son front et de son visage se tendent, et ses yeux qui contractent une sorte de fixité, deviennent éclatans; sans s'astreindre à suivre une primitive esquisse, il travaille d'abondance, et sous ses pinceaux naissent de véritables sites d'Italie.

M. Pagès, tout en lisant son journal, observe par intervalle avec son lorgnon le jeune peintre, et les yeux pénétrans de l'honorable artisan de sa fortune, voient se succéder sur le visage de Noël, toutes les angoisses qu'il y a au fond de ce cœur désolé par la misère.

Parfois des acheteurs venaient et demandaient : que faites-vous donc faire là, M. Pagès ? — Oh ! mon Dieu, c'est un petit tableau, répondait-il avec indifférence; puis il allait et venait en parcourant le magasin dans sa longueur.

Après avoir travaillé deux heures, Noël se lève, ses jambes étaient si engourdies qu'il ne les sentait plus. — Avez-vous déjà fini, demanda M. Pagès ?—Mon Dieu oui, Monsieur, répond l'artiste. — Je ne me connais pas en peinture, poursuit l'honorable commerçant, mais je trouve cela joli; je verrai ce qu'on en dira, et selon la renommée, je pourrai vous en faire peindre d'autres.

Tandis que M. Pagès parlait ainsi, Noël rassemblait son mobilier d'artiste dans son panier; il se sentait glacé par des frissons, il avait les jambes si engourdies, qu'elles

lui semblaient mortes, et il éprouvait une défaillance extrême causée sans doute par la fatigue d'esprit et de corps qu'il avait endurée en restant deux heures accroupi sur le parquet. Abattu par la tristesse et la douleur, il se retirait, lorsque M. Pagès, assis à son comptoir, au fond de son magasin, le rappela. — Venez, dit-il, que je vous paye. — Monsieur, cela se trouvera avec autre chose, répond Noël. — Pas du tout, réplique M. Pagès : M. le président m'écrit que vous avez des besoins ; cet argent ici ne me servirait point, tandis qu'il pourrait vous être fort utile ; combien vous faut-il ? — Oh mon Dieu ! Monsieur, ce qu'il vous plaira. — Mais encore. — Je serai content de ce que vous me donnerez.

Alors M. Pagès allonge un large et profond tiroir qui était tout rempli de pièces de cinq francs ; Noël, à cet aspect, n'ayant jamais joui d'un pareil point de vue, éprouva des éblouissemens. Durant son extase, l'honorable commerçant prenait des pleines mains de cent sous, qu'il mettait dans celle des poches de Noël qui se trouvait le plus à sa portée, et puis, comme pour faire le contre-poids, il en mit autant dans celle qui était de l'autre côté ; l'artiste, tout transporté, s'évertuait à dire qu'il ne méritait pas la centième partie d'une pareille gratification. — Je vous dis que si, moi, je vous dis que si, allez-vous-en, allez-vous-en, disait M. Pagès, en entraînant et poussant le peintre hors le magasin.

Noël, comme réchauffé par son précieux fardeau, cessa de ressentir des frissons. Il se rendit auprès de sa femme, et la famille malheureuse combla de bénédictions l'homme généreux qui employait à un si noble usage les richesses qu'il avait lui-même acquises au prix de tant de constans travaux.

Noël alla raconter à M. le président le merveilleux événement qui venait de lui arriver; et alors M. Émérigon l'entretint des vertus qui caractérisaient le personnage extraordinaire qui venait de le combler de bienfaits.

M. Pagès naquit à Ax, département de l'Ariège, petite ville située à quelques lieues de Toulouse; il était dans l'âge de l'adolescence lorsqu'il vint à Bordeaux, chez un oncle assez riche qui était coiffeur; il embrassa lui-même cette profession; intelligent et laborieux, il fut bientôt le pivot sur lequel roulèrent toutes les affaires de la maison.

Alors se leva la révolution avec ses échafauds, la faim et la terreur !..... L'oncle de M. Pagès, plein de confiance dans le nouveau gouvernement, échange tous ses capitaux pour des assignats, mais ceux-ci bientôt tombent tellement en discrédit, qu'avec tout son papier-monnaie, il lui devint impossible d'avoir du pain, pendant le maximum. M. Pagès plus clairvoyant que son parent, avait placé en lieu sûr le fruit de ses économies; et comme l'on se procure tout avec de l'or, il pourvut à tous les besoins de son parent, sans que celui-ci ait jamais su quelle main charitable était venue à son secours. M. Pagès était pourtant à cette époque presque brouillé avec cet oncle à cause de leurs opinions politiques qui se trouvaient diamétralement opposées.

La tourmente révolutionnaire s'appaisa; le commerce reprit son cours; mais l'art du coiffeur était perdu, la noblesse avait émigré, il ne restait plus de perruques en France; Bonaparte avait établi la titus !..... L'oncle de M. Pagès était presque ruiné; lui-même se trouvait par le caprice du sort avec une inutile profession; il n'entrevoyait donc qu'un fâcheux avenir; les premières illusions de la

jeunesse s'éclipsaient et il avançait dans la carrière de la vie, s'abandonnant à de tristes réflexions.

M. Pagès avait prêté le peu d'or qui constituait toute sa fortune à un nommé Marlet, parfumeur, et il réclamait souvent en vain son argent à son débiteur : celui-ci, pour éluder le paiement, lui répondait : viens t'associer avec moi, et tu verras que tu n'en seras pas fâché !....

M. Pagès levait les épaules en songeant qu'il était téméraire d'entreprendre à son âge une branche de commerce dans laquelle il n'avait aucune connaissance. Cependant, voyant que malgré toutes ses sollicitations il ne pouvait recouvrer ses fonds, M. Pagès fit de plus mûres réflexions ; il sentait qu'il lui importait de changer d'état, et puisqu'il fallait embrasser une autre carrière, pourquoi ne choisirait-il pas celle que suivait Marlet, et dans laquelle ses capitaux étaient déjà engagés ? Il était donc un jour dans une grande indécision, lorsque son oncle vint encore augmenter ses soucis en le réprimandant injustement. Cette circonstance acheva de faire pencher la balance ; M. Pagès dit à son parent de chercher un employé plus zélé, qu'il sortirait dès le lendemain. En effet, il alla faire part à M. Marlet, son ami, de la résolution qu'il venait de prendre ; il fut reçu avec joie par un homme qui savait apprécier son mérite.

Le nouveau venu trouva le magasin fort négligé ; mais bientôt tout changea d'aspect !... M. Pagès jusqu'à cet instant n'avait point dédaigné la toilette et les plaisirs ; il était même à cette époque recherché dans sa parure, et amateur de la joie et des belles ; alors il se livra à de profondes méditations ; tout le cours de ses idées fut interverti ; il ambitionna la fortune, et se sentant capable de s'imposer toutes

sortes de privations pour en acquérir, il prit avec lui-même l'engagement de ne plus sortir de son magasin ; et pour en éviter toute tentation, il coupa ses beaux habits de manière à les métamorphoser en gilets ronds !........ Ainsi, vingt années s'écoulèrent sans qu'on l'ait jamais vu une seule fois dans la rue, ni même parcourir les allées de Tourny, promenade si fréquentée qui se trouve à sa porte.

Durant ce laps de temps, il fit quatre fortunes : une à Marlet, une que les faillites lui ravirent, l'autre qu'il a donnée aux malheureux, et celle qui lui reste, que personne hors lui-même ne peut apprécier.

En 1814, lorsque l'entreprenant Bonaparte était encore à Fontainebleau, à la tête de son armée ; que le sort avait trahi, mais qui n'avait point encore été complètement défaite, le duc d'Angoulême se trouvait sans argent à Bordeaux ; la plupart de ceux qui lui montrèrent tant de dévoûment par la suite, retirés à leurs campagnes, cachaient leur or, en attendant les événemens. M. Pagès, au contraire, dévoué dès son enfance aux Bourbons, s'émeut en apprenant la détresse du prince ; et, n'obéissant comme dans toutes les circonstances qu'aux élans de son cœur, il porte au duc trente mille francs en or, en lui disant : « Mon- » seigneur, servez-vous de ceci, c'est un présent que je » vous fais, si le destin vient à ne pas vous permettre de ». me rembourser ».

Tous ceux qui avaient bravement attendu à la campagne l'issue des événemens, coururent solliciter, aussitôt l'arrivée de Louis XVIII, à Paris, et ce fut à ceux-là que le duc d'Angoulême distribua les places et les honneurs. La générosité de M. Pagès ne fut même pas récompensée par un souvenir de politesse ; on envoya sèchement un bon sur le payeur !...... Il est vrai qu'il n'avait rien sollicité ; le bien-

faiteur du Prince royal était au-dessus de la faveur des têtes couronnées. Que pourraient en effet accorder les rois à cet homme qui vit sans passions et sans vains désirs, dans une maison pour ainsi dire de verre, telle que la désirait Socrate ? — Des places ? — Mais, sous le rapport pécuniaire, quel emploi lui produirait autant que son commerce qu'il serait obligé d'abandonner, et sous le rapport de la vanité, s'il avait le désir de briller, d'avoir des valets à livrée, des chevaux et des équipages, ne serait-il pas à même de satisfaire cette passion sans s'astreindre aux caprices d'un ministre, lui dont les revenus surpassent la dotation des préfets !........

M. Pagès, philosophe, est une organisation extraordinaire, parce qu'il se suffit à lui-même, à une époque où l'humanité désenchantée, ayant perdu ses illusions et ses croyances, ne compte ni sur le présent, ni sur l'avenir, et ne sachant où fixer ses idées et ses espérances, poursuivie par un spleen continuel, se presse dans les bals, dans les concerts, dans les festins et aux spectacles, pour y chercher le plaisir, et n'y rencontre souvent que l'ennui.

Cet homme n'a besoin d'aucune de ces distractions ; il trouve en lui-même les délassemens qui lui sont nécessaires ; aussi, ne va-t-il jamais au théâtre, aux promenades, ni même à la campagne; on dirait qu'il se nourrit d'essences de fleurs, comme les abeilles, et qu'il a besoin pour exister de respirer les parfums qui, s'exhalant dans la pièce magnifique qu'il ne quitte jamais, répandent jusqu'au milieu de la place de la Comédie, comme une odeur d'ambroisie.

Qui ne s'est arrêté le soir devant ce beau magasin ?
C'est un rectangle de quarante pieds de long sur vingt de large, ouvrant en face du Grand-Théâtre, de cette mer-

veille de l'architecte Louis. Vis-à-vis la porte d'entrée, au fond, se trouvent deux flambeaux de gaz placés au milieu de deux réflecteurs à glaces, d'une grande dimension; ces flammes, se répétant dans chaque facette brillante, mêlent leurs feux à l'éclat de trente autres lumières, les unes attenantes à des lustres magnifiques, pendant au milieu de l'appartement, et les autres symétriquement disposées autour de l'enceinte. Des globes de verre, placés sur les branches des candelabres, en servant d'ornement, corrigent la vivacité de tant de clarté, et les yeux peuvent contempler, sans être éblouis, le spectacle de toutes ces lumières qui se multiplient en se réfléchissant dans les pièces de verre qui se trouvent à l'entour.

Trente-deux colonnes de sept pieds de hauteur, dont seize au centre, ont entablement, chapitaux corinthiens et le poli du marbre le plus beau, divisent l'appartement en trois galeries qui donnent à cet intérieur l'aspect du pérystile et de la nef d'un temple!

Des vases innombrables en verre ou en cristal, ayant les formes les plus gracieuses, et contenant des essences, des liqueurs, les vins les plus rares, et toutes sortes de capricieuses créations en sucre, tapissent les murailles ou s'élèvent en amphithéâtre sur des comptoirs pyramidaux; les couleurs variées des sucreries, les ornemens répandus sur toutes ces friandises, et les teintes des étiquettes sont disposés avec tant de goût, qu'ils offrent aux regards des tableaux charmans, par l'habileté des pinceaux d'un peintre de cette ville; toutes les boisures se sont transformées en sites pittoresques; enfin des fleurs nouvellement écloses et des arbustes curieux, viennent encore embellir ce lieu en mêlant leur beauté naturelle à l'éclat de toutes ses merveilles qui grandissent et prennent une teinte magique en

se réfléchissant dans les grandes glaces qui se trouvent entre les colonnes.

La galerie la plus retirée est le lieu de repos de l'honorable commerçant, sa salle à manger et son salon de réception. Là, il se trouve un brasier en cuivre ciselé qui exhale en hiver une chaleur bienfaisante; on y voit aussi un fauteuil, un comptoir sur lequel cet homme plein de frugalité, prend debout ses repas avec une cuillère et une fourchette de bois; ce meuble lui sert aussi de vestiaire; enfin un paysage qui sonne les heures, complète l'ameublement modeste de cette partie où se tient de préférence M. Pagès.

Là se rend successivement tout Bordeaux : la jolie bonne avec le petit enfant qu'elle promène par la main; l'amant qui cherche des nouveautés, dont les légendes entretiennent de son amour la dame de ses pensées; un jeune couple y trouve le secret de se faire désirer de ses enfans, et de réveiller en eux la reconnaissance et l'amitié. Enfin le vieillard que l'âge glace, quoiqu'il aime toujours, y rencontre encore le moyen de flatter un des sens de sa jeune maîtresse, dont il ne peut plus faire battre le cœur ni voir fermer les yeux de plaisir; les hommes de la haute volée et les fashionables fréquentent ce magasin.

M. Pagès a également la clientelle de tous les domestiques et commissionnaires; il exerce même sur cette classe une telle attraction, qu'il y en a quelques-uns qui traversent toute la ville, afin de ne pas aller ailleurs que chez lui.

Ainsi les flots du monde s'écoulent, se renouvellent, se succèdent sans cesse autour de cet homme qui, les contemplant avec calme et indifférence, semble n'avoir d'autre bonheur que d'employer les trésors qu'il acquiert par tant de soins, à soulager les pauvres, à embellir le monument religieux qui l'avoisine, à secourir les ouvriers indigens, et

à subvenir aux besoins de ses vieux amis d'enfance; car M. Pagès, devenu riche, n'a point imité la sotte vanité de ces petits esprits parvenus qui, dès que la fortune leur sourit, éloignent de leur personne ceux qui leur sont véritablement attachés, pour s'entourer de ces gens du monde qui vous flattent tant que vous êtes le favori du destin, et qui s'enfuient comme une nuée de papillons, dès que vous éprouvez des revers.

M. Pagès, que la prospérité n'a pas changé, se plaît au milieu de ceux qui furent jadis témoins de ses combats contre l'adversité, et chaque soir il se forme autour de lui une cour, non où règne l'étiquette et la perfidie, sous le masque du dévoûment, mais où se trouve une franche amitié.

M. Pagès épousa la fille de son assosié, sans demander aucune dot; il laissa même jouir M. Marlet de l'héritage que le décès de sa belle-mère le mettait en droit d'exiger. Cependant, M. Marlet sépara ses intérêts de ceux de M. Pagès; il fonda une raffinerie, se remaria et mourut en ne laissant que ce que la loi l'empêcha d'ôter à sa fille et à son gendre, qui avait tenu une conduite si noble à son égard.

M. Pagès avait une somme considérable placée chez un agent de change; il apprend un jour que des bruits sinistres circulent sur l'état des finances de celui qui était dépositaire de son argent; aussitôt il s'empresse d'aller retirer ses fonds. Peu de jours après, le même agent de change, désespéré, se présente chez M. Pagès, et lui expose sans détours la triste situation de ses affaires, en cherchant cependant à lui démontrer que sa fortune et son honneur seraient sauvés, si un ami généreux lui prêtait, pendant un laps de temps assez court, une somme de deux cent mille francs; il prie instamment M. Pagès de lui rendre ce service; il le supplie au

nom de sa femme et de ses enfans; le tableau de cette famille désolée émeut l'honorable commerçant; des larmes mouillent ses paupières; sensible et généreux, il n'écoute, comme à son ordinaire que l'élan de son cœur, et hasarde *une fortune* par pure obligeance!..........................
...

L'agent de change rétablit momentanément son crédit, mais ses spéculations ne réussirent pas, et il se vit bientôt contraint de suspendre ses paiemens (1).

Depuis cette époque, M. Pagès ne plaça plus ses fonds dans des mains étrangères; et comme il a une grande quantité de pièces d'or, et qu'il n'adore pas ce métal, bien différent en cela des autres favoris de Plutus, il est le premier à l'offrir gratuitement en échange à ceux qu'il sait en avoir besoin.

M. Pagès devint le protecteur de Noël; il se rendit sa caution pour lui faire trouver un logement convenable; il lui fit faire dans sa propre maison beaucoup d'ouvrage, et il lui procura une nombreuse clientelle en le recommandant à ses connaissances. L'honorable commerçant ne se contenta pas de rendre à l'artiste le présent prospère, il poussa la bienveillance jusqu'à s'occuper de lui créer un avenir; c'est ainsi que chaque semaine il se rendait chez Noël, prenant la clé de sa commode, et emportait une partie de l'argent qu'il y trouvait à la caisse d'épargnes. Puis, lorsque la somme lui paraissait trop peu considérable, il l'augmentait aux dépens de sa propre bourse; par suite de ses bienfaits, Noël, que ses malheurs passés ont

(1). Il paraît néanmoins que le failli, reconnaissant envers son bienfaiteur, fit en sorte que celui-ci ne perdît rien.

corrigé de l'amour des voyages, se trouve maintenant dans une honnête aisance ; après tant de vicissitudes, jeune encore, quoiqu'ayant beaucoup vécu, il coule des jours heureux à Bordeaux ; où il est aimé de ceux qui le fréquentent, et redouté de ses rivaux, qui n'ont pas vu sans jalousie l'académie des sciences, belles-lettres et arts, lui décerner le titre glorieux de peintre improvisateur, voulant ainsi rendre hommage à son talent et caractériser la rapidité avec laquelle il crée ses tableaux.

www.ingramcontent.com/pod-product-compliance
Lightning Source LLC
Chambersburg PA
CBHW030133230526
45469CB00005B/1931